Amours refoulées
De

Claude COGNARD.

THEATRE.

Amours refoulées.

De Claude COGNARD.

Du même auteur.
Facebook love, une nouvelle façon d'aimer. Éditions Apopsix, Paris, 2012 – Préface Françoise Mariotti.
Universal Spirit, Éditions Patrick Durand-Peyroles, Burneaux 2011,
Tu es trop vieux, Éditions Patrick Durand-Peyroles, Burneaux 2010,
Claire, le malheur te va si bien. Éditions Patrick Durand-Peyroles. Burneaux 2009, théâtre.
Six femmes pour un homme. Éditions Zinedi – FG communication. Paris 2007.
I was nine when I committed suicide. 2012. Anglais.
Deux anges en Enfer – Théâtre.
Quinqua Kleenex - Pitié pour les Anciens – Roman. Amazon Saint-Étienne
La ménopause des Sentiments, Théâtre.
Femme Couguar. Monologue. Théâtre 2012.
Refuge en Montagne. Monologue pour Dimi de Delphes. 2012
Biographie complète sur demande.

THEATRE.

Ce texte s'inspire de : Claire le malheur te va si bien : Éditions Patrick Durand Peyrolles de Claude Cognard. (Impossible Lovers, Version Américaine).

Injustement condamnée, Laura en cavale, cagoulée et armée, fait irruption dans la bijouterie de Cindy, son ex complice qu'elle retient en otage. Dans un premier temps, elle ne lui montre pas son visage, et au fil de la conversation, elle découvre que Cindy, non seulement la prend pour une idiote, mais qu'elle la voit aussi comme une homo, incapable d'être mère. Laura, fait remarquer à Cindy, que celles qui ont plus de difficultés avec les gays refoulent leurs propres pulsions homosexuelles. Après une nuit passée ensemble, Cindy se retrouve seule dans la bijouterie, en caleçon, menottée à un radiateur sur lequel, se trouve une boîte de préservatif. Laura surgit, elle est allée chercher des croissants et des fleurs et elle l'appelle ma chérie. Pour Cindy, c'est insupportable.

Personnages :

Deux femmes sensiblement du même âge.

Petite bijouterie, rideaux métalliques pleins qui ne laissent pas voir l'extérieur. Intérieur, avec un comptoir central – une caisse – des tabourets hauts, style bistro – un coffre-fort, des vitrines vides, sur le mur. Obscurité. À l'intérieur, un homme elle a abandonné son arme sur le comptoir.

LAURA. *(Elle sort son téléphone portable).*
Louise ? C'est moi, Laura. Oui, je suis à l'intérieur de la bijouterie de Cindy. J'ai l'arme et une paire de menottes ! Pourquoi les menottes ? Tu n'as pas une idée ? Elle va payer, je te jure qu'elle va payer. *(Elle agite les menottes comme si Louise les voyait).* Ça m'étonnerait que je m'en serve. Résumons que je ne commette pas d'erreurs : Les clefs, c'était bon. La vidéo-surveillance, aucun problème, ils m'ont cru... le code 4369 impec ! J'ai hâte de remercier Franck, mon petit mari pour tout et de le serrer dans mes bras, lui et mon fils. Ensuite ? Une fois Cindy ici, je récupère le magot et je me tire... Cindy ? Elle n'a jamais été très futée ! Quoi ? Assez futée pour que ce soit moi qui prenne quinze ans fermes, à sa place ?... Je ne suis pas une balance, moi ! N'empêche que c'est Laura qui avait tiré le coup de feu... Évidemment, que c'était

mes empreintes, puisque après avoir tiré, elle m'a donné son arme. Comment ça, la plus conne des deux, c'est celle qui a tenu l'arme en dernier ? Le pistolet n'allait pas tenir en apesanteur ! ... Cindy a pris la fuite et pas moi ? D'accord, j'ai compris, elle est moins stupide que moi ! Mais moi, ça a toujours été, ni sang, ni violence ! ... la vidéo-surveillance du centre commercial, n'a enregistré que ma gueule ? Eh oui, Cindy avait une cagoule et pas moi ? Conséquence, pendant, que je moisissais en prison, elle se pavanait ici ... quoi, j'aurais dû attendre trois ans de plus ? Avec les remises de peine... ... oui, mais c'était trois ans sans Édouard. Édouard, c'est la prunelle de mon âme. Elle y en a qui prétendent que Cindy couche avec lui. Cindy ? Pas de risque ! Pourquoi ? Enfin, tu n'as pas une idée ?... N'oublie pas qu'Édouard m'a fait le plus beau bébé parloir qui soit. *(Bruit derrière les rideaux. Elle*

s'énerve vraiment). J'entends du bruit. La vengeance est un plat qui se mange fr... (*Elle s'apprête à dire « froid »*) chaud !

(*Elle prend son arme et enfile une cagoule. Elle disparaît derrière le comptoir*).

CINDY. *(tailleur- Journal dans une main, sacoche dans l'autre, elle referme la porte avec précaution et range ses clés dans sa poche).*

LAURA. *(Elle surgit de derrière le comptoir et lui place le canon du pistolet au niveau de la gorge).*

CINDY. *(Cris de peur, puis...)*
Petit con ! Si tu crois me faire peur...

LAURA. Grande conne ! Referme ta boutique, prends un écriteau et écris, « fermé pour cause d'inventaire ».

CINDY. *(Rire – en refermant la porte).*
Inventaire, un jour de semaine, au mois d'octobre...

LAURA. Discute encore et c'est moi qui écrirai « Fermé pour cause de décès » !

CINDY. Cette fermeture va paraître (*en articulant le dernier mot*)... **sus**pecte.

LAURA. *(Très sec, se voulant sans humour).* Suce et pète si tu veux, mais agis !

(*Cindy enlève sa veste, passe derrière le comptoir, Laura le suit*).

CINDY. Bon, moi, ce que je t'en dis, c'est pour toi !

LAURA. Grouille-toi !

CINDY. Zen ! Tu veux quoi, les bijoux ?

LAURA. Non, du fromage et puis, tu m'ajouteras deux kilos de pot au feu, crétine !

CINDY. Reste polie !

LAURA. *(Elle regarde autour de lui).* La caisse ! Merde !

THEATRE.

CINDY. (*Elle sort quelques billets et des rouleaux de pièces*). Si tu veux...

LAURA. (*En regardant le contenu*). Pas cette caisse, mariole ! Soixante-quinze euros ? Je ne demande pas l'aumône.

CINDY. Avant de faire un casse, on se renseigne !

LAURA. (*Elle se serre contre lui, arme menaçante*). Me renseigner ?

CINDY. (*Elle recule*). Un casse, ça se prépare !

LAURA. (*Elle lui entre son arme sous l'oreille*). T'occupe !

CINDY. (*Elle cherche à se dégager*).
Comment es-tu rentré ?

LAURA. Ta gueule ! Assieds-toi !

CINDY. *(Elle prend un tabouret).* Toi, tu as une tête à faire des conneries !

LAURA. Coffre !

CINDY. En combien de lettres ?

LAURA. Quoi, en combien de lettres ?

CINDY. *(Elle se relève).* Tu dis coffre !

LAURA. Tu m'ouvres le coffre, oui ?

CINDY. *(Elle effectue un pas de danse, puis provocateur).* Où est le coffre ?

LAURA. C'est moi qui te pose la question ?

CINDY. *(Moqueur).* Elle est où, le coffre ? Coffre - le –où- est-il ?

THEATRE.

LAURA. *(Elle lui plante son arme dans les cotes et libère le percuteur).* Suffit !

CINDY. Ça fait mal ton truc ! Merde !

LAURA. M'en fiche !

CINDY. Quand on voit l'arme, on cherche le cheval.

LAURA. *(Étonné, elle regarde son arme).* Le cheval ?

CINDY. Tu as fait la guerre de sécession, ou quoi ?

LAURA. Sécession ?

CINDY. Cette arme... *(Elle s'approche).*

LAURA. *(Inquiète)* Recule !

CINDY. Montre cette arme à un Anglais, il reconnaîtra celles que les sécessionnistes utilisaient contre son pays.

LAURA. Je ne suis pas là pour un cours d'histoire.

CINDY. *(Ironique)*. Jamais entendu parler de sécession, ni de l'équipe La Fayette et Washington ?

LAURA. Sorti de Tony Parker, moi les basketteurs américains... Assez ! Ouvrons ce Putain de coffre !

CINDY. *(En chantonnant style rappeur)*. Coffre, je l'offre, c'est une suroffre, d'un mangeur de gaufres. *(Elle prononce goffre)*.

(Téléphone sonne).

CINDY. *(Elle se précipite pour décrocher)*. Désolé, mais elle faut que je réponde !

LAURA. Tu répondras quand je te le dirai.

CINDY. *(Elle rit)*. Alors, tu t'expliqueras avec la police ! En général, quand les flics se

déplacent, c'est rapide, et ils quadrillent tout le quartier...

LAURA. S'ils approchent, je te bute !

CINDY. Avec ce pistolet ?

LAURA. Réponds à cette connerie de téléphone ! *(la sonnerie cesse).*

CINDY. *(Jovial).* Trop tard !

LAURA. *(Elle la met au sol derrière le comptoir).* Trop tard ?

(On voit une main qui passe et prend le combiné).

CINDY. *(Qui se relève).* Bonjour, Cindy Duglas, 4369... Je n'ouvrirai pas la boutique aujourd'hui, j'allais vous prévenir. Je dois effectuer un contrôle d'inventaire. Combien de temps ?

LAURA. *(Murmure avec l'arme placée à hauteur de sa tempe).* Tu ne sais pas.

CINDY. Voilà, je ne sais pas... je ne sais d'ailleurs rien du tout ! Avec moi ? ... une amie qui ... voilà... non, j'ai bien dit 4369. Merci...

(Laura le pique avec son arme – Cindy raccroche).

LAURA. C'est fini, cette histoire de code. Je ne suis pas idiote.

CINDY. C'est toi que le dis !

LAURA. Moi, qui dis quoi ?

CINDY. Laisse tomber !

LAURA. Laisse tomber quoi ?

CINDY. Ton arme, si tu veux !

LAURA. Ah non ! Tu me prends pour une bille ?

CINDY. *(Elle la toise).* Une grosse bille, alors !

LAURA. Pauvre nase ?

THEATRE.

CINDY. Je connais les femmes ! Je parle **d'expérience.**

LAURA. J'ai connu une Carole.

CINDY. Ah ! Eh alors ?

LAURA. Carole Dexpérience !

CINDY. Ah, c'est de l'humour ?

LAURA. Non, une collègue.

CINDY. J'ai un peu travaillé dans ton secteur.

LAURA. Mon secteur d'activité ?

CINDY. Ouais, toi et moi, on est collègues !

LAURA. Toi, tu connais la taule ?

CINDY. Comment ça, la tôle ? Tôle laminée ? Tôle galvanisée ? Tôle ondulée... ?

LAURA. Qu'est-ce que je dois comprendre ?

CINDY. J'ai braqué des banques, des bijouteries, avec une arme, une cagoule quoi ...

LAURA. Quelles bijouteries ?

CINDY. Tu ne veux pas des aveux, non plus ?

LAURA. Tu agissais seule ?

CINDY. Non, j'avais une pétasse avec moi.

LAURA. Ah !

CINDY. Une débile. Elle est en prison...

LAURA. Elle sort quand ?

CINDY. Le plus tard, sera le mieux !

LAURA. Elle s'appelait comment ?

CINDY. *(Elle rit).* Elle s'appelait, Laura ... *(Songeur).* Ah la conne !

THEATRE.

LAURA. On s'en fout de ta Laura ! Ce coffre, on se l'ouvre ?

CINDY. Je boirais bien une petite bière. Ça ne te dit pas ? Je vais la chercher ?

LAURA. Nous allons la chercher…

(Elles reviennent chacune avec sa cannette).

CINDY. Ouais, je travaillais déjà avec l'autre crétine qui est en prison.

LAURA. C'est quand même injuste, qu'elle soit en prison alors que c'est toi qui as tiré les coups de feu.

CINDY. Elle est tellement conne qu'elle est sûrement heureuse de faire de la prison pour moi.

LAURA. Elle a le sens du sacrifice.

CINDY. Ouais !

LAURA. Elle jouit en pensant à toi.

CINDY. À vomir.

LAURA. En prison, elle doit être servie !

CINDY. *(Rires méprisants).* Elle est homo !

LAURA. J'aime tellement les hommes que les gouines, je les renifle à un kilomètre. Et pour elle, rien !

CINDY. *(Elle finit sa bière d'un trait).* Wahoo ! Un kilomètre. Allez, on l'ouvre, ce coffre !

LAURA. (*Elle se baisse et sort d'un placard, une clé avec longue tige).* Voilà, la clé.

CINDY. Le code ?

LAURA. Plus de code, maintenant, c'est de la reconnaissance faciale

CINDY. Reconnaissance faciale ? Ça m'épate. En prison, les braqueurs devraient suivre de stage de mise à niveau...

THEATRE.

LAURA. Viens on y va ! Tu n'auras plus qu'à tourner la clé... *(Elle agite la main, mimant l'ouverture).*

CINDY. Je te laisse faire... Et tu es sûre que ton bidule va te reconnaître ?

CINDY. Pourquoi elle ne me reconnaîtrait plus ? Ça marche depuis deux ans, pas de raisons que...

LAURA. Imaginons, erreur, l'appareil ne te reconnaisse pas !

CINDY. Un chien reconnaît toujours sa maîtresse. Eh bien, le coffre me reconnaît toujours !

LAURA. Non, mais, imagine que quelqu'un d'autre se présente devant ton bidule. Que se passerait-il ?

CINDY. Le coffre se bloquerait pendant 24 heures ...

LAURA. Allez, mais de bêtises, hein ? *(elles sortent.)*

THEATRE.

(Elles reviennent).

CINDY. Tu es vraiment la reine des crétines ! Tu es une vraie Laura, pire que Laura.

LAURA. Tu me flattes !

CINDY. Si on organisait un dîner de cons, tu y aurais ta place.

LAURA. C'est ton système qui est con. J'étais cagoulé, il ne pouvait pas savoir s'il me connaissait ou non...

CINDY. Amuse-toi, moi, j'ai du travail...
(Elle contourne le comptoir et sort des dossiers, puis elle s'installe sur un tabouret).

LAURA. *(Elle s'installe sur l'autre tabouret).* Je ne sais pas ce qui me retient de te mettre une balle *(elle prend un accent africain)* dans la tronche. *(De la main, elle balaie les dossiers que Cindy a étalés devant elle).*

CINDY. Plus tu attends et plus tu cours le risque de te faire gauler par la police.

LAURA. Qu'elle intervienne, j'ai des choses à leur dire !

CINDY. Des choses ?

LAURA. Oui, des choses !

CINDY. À quel propos !

LAURA. T'inquiète ! Tu as le temps de savoir ! Demain, ma copine passe, et elle et moi, nous filons avec le butin... mais avant ça, nous allons bavarder toi et moi.

CINDY. De quoi ?

LAURA. De toi !

THEATRE.

CINDY. De moi ?

LAURA. Oui, de toi, t-o-i, si tu veux parler de toit, T.O.I.T appelle le couvreur !

CINDY. Casse-toi Pov'conne !

LAURA. Conne ? Moi ? Merci *(Elle arrache sa cagoule)*. Logique !

CINDY. Oh putain! Laura! Oooooooooooh Laura !

LAURA. J'avais envie de passer du temps avec toi...

CINDY. Laura ?

LAURA. Cache ta joie ! Rassure-toi, tu vas pouvoir t'expliquer....

CINDY. M'expliquer ?

(L'arme au poing, Laura s'approche de Cindy, elle le force à se courber en arrière, en lui plaçant l'arme sous la gorge).

LAURA. Je récupère ce que tu me dois plus les intérêts, la gouine te bute et la gouine se tire...

CINDY. Gouine ? Je n'ai jamais dit ça...

LAURA. J'aurais mal entendu... ben oui ! Homophobe !

CINDY. *(Elle se déplace vers un des tiroirs).* Écoute, combien tu veux ?

LAURA. Te te te te te ! Les mains bien visibles, tu ne fais aucun geste sans mon autorisation.

CINDY. *(Elle se fige).* Je me doutais que c'étais toi ! Toutes les radios parlaient de ton évasion ce matin.

LAURA. Ne t'en fais pas ! Maintenant, tu t'écartes des boutons Police.

CINDY. *(Tout le corps toujours, immobile).* Pas question que je te trahisse, tu sais.

LAURA. Tu ne trahis jamais personne. Elle y a sept ans que j'attends que tu prennes ma place au placard.

CINDY. Je vais t'expliquer !

LAURA. Expliquer que tu m'as tout mis sur le dos devant les juges.

CINDY. Je t'ai gardé ta part de butin, moi.

LAURA. Tu es une héroïne... et chercher à te faire mon mec, c'était ta récompense ?

CINDY. Tu devrais le comprendre, loin de toi...

LAURA. Le comprendre lui ? C'est de sa faute ? Tu assurais l'entretien de base, graissage vidange, révision du moteur, c'est ça ? *(elle lève le bras et se*

retient de le frapper). Menteuse !

CINDY. Eh bien, je suis très sensible à ton humour. Nous avons 24 heures devant nous pour nous poiler. Mais je te demande pardon.

LAURA. Les homophobes sont en général, ceux qui luttent contre leurs propres pulsions homosexuelles ?

CINDY. Je me suis fait sautée plus de cent fois, moi... alors homo ? Je n'ai rien à prouver.

LAURA. Moi, les hommes ne me sautent pas, ils m'aiment, ils me séduisent, me font la cour, puis si « affinités », je leur fais l'amour...

CINDY. Ok, tu n'es pas homo... nous ne le sommes ni l'une ni l'autre.

LAURA. Séduire trop d'hommes, ça démontre que tu as quelque chose à prouver.

THEATRE.

CINDY. Tu en as assez dit ! M'en fiche que tu sois lesbienne.

LAURA. On a toute la journée, puis toute la nuit pour en parler...

CINDY. Toute la nuit ?

LAURA. Ah oui, jusqu'à l'ouverture du coffre... et tu dors pendant la nuit, toi ?

CINDY. Non ! Non ! Non !

LAURA. *(Elle tend la main pour lui caresser le visage).* Ne me dis pas que tu as peur d'une présumée homosexuelle ?

Cindy pousse un cri. Elle s'écarte, Laura se rapproche, Cindy crie à nouveau...

(Plus tard).

LAURA. Minuit, rappelle la sécurité... Dis-leur que nous n'avons pas fini.

CINDY. *(Elle ferme les yeux).* Non ! Non ! Pas utile, ils le savent.

LAURA. Tu dors ?

CINDY. *(Elle ouvre exagérément les yeux).* Non ! Non !

LAURA. Le canapé dans le bureau derrière...

CINDY. C'est un divan qui ne fait pas lit...

LAURA. Tu pourras toujours t'allonger... grâce à toi, en prison, j'ai appris à ne plus dormir.

CINDY. *(Elle ferme un œil).* Pas question, de dormir !

LAURA. Qu'est-ce que l'on fait en attendant ?

CINDY. On attend !

LAURA. Tu as des cartes ?

CINDY. Oui, c'est bien connu, les bijoutiers n'ont rien à faire, elles se tapent le carton.

LAURA. Susceptible ! Si on est là, c'est à cause de toi, non ?

CINDY. *(Elle lutte contre un bayement).* Non, c'est à cause d'une conne cagoulée qui a cru qu'elle allait duper la sécurité.

LAURA. Pas de souci ! Dors et demain ...
CINDY. *(Brusquement lucide).* Quoi demain ?

LAURA. Ah ? Surprise ! Surprise ! Est-ce que tu as une préférence pour certaines fleurs ?

THEATRE.

CINDY. *(Elle est à la limite de basculer dans le sommeil).* Je n'aime pas les fleurs.

LAURA. Ce sera sans fleurs ni couronnes.

CINDY. *(Endormi).* Sans fleurs ni couronnes ! *(Elle ronfle – elle se relève).* Sans couronnes et sans fleurs, pourquoi ? *(elle ronfle à nouveau).*

LAURA. Si une bourgeoise n'est pas au lit, à neuf heures, elle est fichue. *(Elle se lève s'approche d'elle).* Oh ! C'est Papa, il est l'heure de faire dodo ! Lève-toi, retire ta chemise, allez au lit !

(Elles sortent).

(Cindy seul, derrière le comptoir, elle est en nuisette, menottée au radiateur – elle tire pour essayer de se libérer. Puis pour atteindre le téléphone, puis pour atteindre le bouton police – le pistolet est resté sur le comptoir hors d'atteinte).

CINDY. Qu'est-ce que je fous là, quasiment à poil ? *(elle arrive à se mettre debout).* Elle est où ? *(elle crie).* Laura ? Oh Laura ? Elle est partie ? ... sans les bijoux ? Je ne me souviens pas m'être déshabillée... quelle heure, elle est...
Ma montre ? Où est ma montre ? Je ne la vois pas ! Elle ne m'a pas piqué ma montre quand même ?
(Elle réalise la présence d'une boîte de préservatif sur le radiateur).
Des préservatifs ? Pour ? Une femme avec des préservatifs ? Un mec nous aurait rejointes ? Impossible ! Elle se phantasme en homme ? Et elle... avec le

…Laura serait venue me rejoindre sur le canapé ? Pour une séance sado-maso… ? D'où les menottes ! Et je ne m'en souviendrais pas… arrête ! Putain… j'espère que… Laura ? Non, tu déconnes, Cindy, pendant que tu … J'aurais des… des… enfin, des … Elle n'a pas osé ? Elle est gouine ! J'en étais sûre… Elle a profité de mon sommeil. Faire l'amour avec une femme et ne pas m'en souvenir… je vomis ! Les toilettes. Vite ! (*Elle veut s'éloigner, menottes*). Est-ce qu'une femme peut ?
(*Elle fronce le nez, et inspire longuement*).
Une femme, féminine comme je le suis, est-ce qu'elle peut… avec une autre femme, et ne pas s'en souvenir ?
(*À nouveau, elle fronce le nez, et inspire longuement*).
Je sors de là et je vais porter plainte pour viol. Pouh ! Tu me vois, pousser la porte du commissariat et dire, « on m'a violé ! ».

THEATRE.

Le flic ... décrivez votre agresseur...
Et moi, « non, monsieur le policier, je me suis fait ... heu ! Par une ex-copine ! ».
Il va me rire au nez ! Je suis sale ! Des femmes à violer, ce n'est pas ce qui manque, si ? Pas utile de s'en prendre à moi. Eh bien, cette pétasse de Laura, l'aurait fait... et avec qui ? Avec moi !
(Elle réfléchit).
Il y en a même qui ne demandent que ça ...
(Laura entre avec croissants, café, et fleurs–elle referme précautionneusement la porte).

CINDY. Tu as signé ton arrêt de mort !

LAURA. Comment ça ?

(Elle lui offre les fleurs que Cindy balaie d'un revers de main).

CINDY. Tes fleurs, tes croissants, tu te les ...

LAURA. *(Elle pose les croissants plus loin).* Chérie enfin ?

CINDY. Chérie ? Ne t'avise pas de m'appeler chérie !

LAURA. Après la nuit que nous avons passée...

CINDY. La nuit ?

LAURA. Eh bien, tu ne peux rien, m'interdire... tu n'as pas cessé de m'appeler mon petit bout de Sugar...

CINDY. Moi, t'appeler toi, mon petit bout de Sugar ! Moi... ?

LAURA. *(Elle saute comme un singe).*
Hou ! Hou ! Hou ! Hou ! Moi y en a être Jane et toi Tarzanne !

CINDY. *(Main libre contre le front).* J'en étais sûre, elle m'a... je l'ai... je me l'ai, elle me l'a... ne joue pas avec moi !

LAURA. Avec toi ? ...

THEATRE.

CINDY. Cette nuit tu m'as violée ?

LAURA. S'il y en a une qui a violé l'autre, c'est toi.

CINDY. Donne-moi ton arme !

LAURA. La plus gouine de nous deux, c'est toi !

CINDY. Moi ?

LAURA. Les faits sont là, non ?

CINDY. Moi, homo ? Quand je vais dire ça à mon mec.

LAURA. Pas obligé de le lui dire !

CINDY. Lui et moi, nous nous disons tout !

LAURA. Il va être ravi de ta franchise, crois-moi !

CINDY. Il va me virer oui...

LAURA. Il y a un début à tout, même au mensonge.

CINDY. Conne !

LAURA. Elle faut toujours voir le côté positif !

CINDY. Le côté positif ?

LAURA. Eh oui, vous pourrez faire des plans à trois...

CINDY. (*Elle s'énerve sur ses menottes*). Je passe sur la crise, quand je lui dirai « Chéri, je t'ai trompé »...

LAURA. Trompé ? Tout n'est qu'une question de vocabulaire ...

CINDY. Pour toi, sûrement... imagine quand il me demandera la bouche en cul-de-poule : « il était beau ? » et que je serai obligée de lui dire « c'était une nana ».

Laura rit.

THEATRE.

CINDY. *(Elle tire de plus en plus sur les menottes).* Je te tue ! Je te tue ! Je te tue...

LAURA. On passe des années en prison, à rêver d'un homme, et boum ! une fois libre : Une femme !

CINDY. Je ne me suis pas mise nue, devant toi ? si ?

LAURA. Complètement Nue ! Plus nue que nue !

CINDY. Plus nue que nue ?

LAURA. Plus nue que nue ! Cul nu !

CINDY. Cul nu ?

LAURA. Cul nu ! Plus nue que nue, cul nu ! Rassure-toi, j'en ai vu d'autres !

CINDY. *(Elle se signe religieusement).* Mon Dieu, pardonnez-moi.

LAURA. (*Elle s'assoit et prend un croissant*). Tu dansais nue sur le divan !

CINDY. (*Une nouvelle fois, elle se signe religieusement*). Mon Dieu, pardonnez-moi.

LAURA. Le bon Dieu a d'autres chats à fouetter... !

CINDY. J'avais conservé mon... (*Elle montre sa chemise de nuit*).

LAURA. La dernière fois que je t'ai vue, le spectacle était complet avec vision complète sur la lune et ses vallées.

CINDY. La lune et ses vallées ?

LAURA. Si j'avais su que tu ne t'en souviennes pas, je t'aurais filmée. Sur Facebook on faisait en un jour on dépassait les dix mille visites.

CINDY. Plus un mot !

THEATRE.

LAURA. Puisque nous sommes amantes, je vais te libérer.

CINDY. Je vais la tuer...

LAURA. *(Elle la libère).* Imagine la presse ! Une bijoutière tue sa maîtresse en cavale...

CINDY. Allez, tu t'es bien amusée, tu t'es bien vengée, maintenant, tu me lâches, tu me libères, tu me détaches !

LAURA. Chérie ? *(elle s'exécute).*

CINDY. *(Elle se jette sur elle).* On ne devient pas homo, comme ça, du soir au lendemain.

LAURA. *(Elle la projette gentiment au sol).* Non, mais du jour au lendemain ça arrive !

CINDY. *(Elle se relève et se jette sur Laura).* Je m'en fous que tu sois homo !

LAURA. *(En l'esquivant).* Je ne le suis pas ! *(Cindy au sol).*

LAURA. *(Elle lui tend la main).* Allez, ma puce !

Cindy se lève précipitamment et lui met un coup de tête.
Laura s'effondre, se relève, il s'ensuit un corps à corps. Cindy finit par se laisser aller et Laura l'embrasse sur le front.

LAURA. Homo, c'est un mot, pourquoi avoir peur de celles ou de ceux qui sont homos. Tu n'es pas homosexuelle, alors quelle importance que d'autres le soient ? Aucune lesbienne ne te demandera jamais en mariage et tes peurs sont irrationnelles. Tolérons-nous les uns les autres ! Tu te signes, tu appelles le Bon Dieu à l'aide, mais finalement, « Aime ton prochain comme toi-même », c'est juste un phrase pour faire bien ? Ou quoi ? Faut-il que ton prochain corresponde à l'idéal que tu te fais de l'autre pour que tu puisses l'aimer ?

THEATRE.

Cindy se relève et l'embrasse sur la bouche.

RIDEAU.

Saint-Étienne le 12.09.2013

www.ingramcontent.com/pod-product-compliance
Lightning Source LLC
Chambersburg PA
CBHW040920180526
45159CB00002BA/542